大师画 我也画

神奇水彩笔

主编 韩 莹 赵玉梅

编著 刘 静

河南美术出版社

前言

　　儿童的世界是瑰丽奇幻、稚朴率真的世界，是我们成年人永远无法逾越与模仿的世界。有人称儿童绘画是一片从未被污染的绿洲，任凭儿童运用各种材料进行无拘无束的想象与创造。这时期的儿童画，我们称之为"涂鸦"。踏着成长的节拍，儿童受身体因素、心理因素、环境因素、社会因素等影响，重要的是审美经验的萌芽与发展，"涂鸦"绘画已不能满足儿童生理尤其是心理的需要，这就需要创造更具美感和冲击力的视觉艺术来满足需求，美术教育就这样应运而生了。

　　随着教育课程改革的推进，越来越多的人们认为少儿美术教育应该是一个培养想象力、创造力的活动过程，即通过美术活动，使少年儿童的综合素质得到提高和锻炼，特别是对外部世界的审美感受能力、艺术思维能力、创造性的表现与传达能力、艺术评价能力等综合艺术素养的提高与升华。美国著名教育家罗恩菲尔德指出："在艺术教育里，艺术是一种达到目标的方法，而不是一个目标，艺术教育的目标是使人在创造的过程中，变得更富有创造力，而不管这种创造力将使用于何处。"作为美术教育工作者，我们要通过丰富的美术活动积极培养孩子们的想象力和创造力，并采取有效方法帮助其准确地传达表现，从中感受成功的喜悦和创造的乐趣。

　　教育家艾斯纳曾说："只有积累丰富的感知经验，才能创造出新颖独特的视觉作品。"我们发现许多绘画大师的作品与儿童绘画在某种程度上有着惊人的相似，他们从儿童视角出发，打破陈规、无拘无束的绘画作品是引导儿童绘画创作、激发儿童绘画创意的最好教材。本套丛书通过欣赏古今中外优秀美术大师的作品，为儿童提供艺术创作的平台，使其从中感受艺术魅力、摄取美术营养，继而激发想象与创作。

　　本书在引导儿童向大师学绘画的同时，以清晰合理的绘画步骤、丰富多彩的美术作品、温馨准确的创作提示使孩子在轻松愉悦的欣赏过程中无师自通、自主创新、自由创作。虽然孩子们的作品造型略显生涩，内容稍显单薄，形式也不够丰富致美，但通过各种有趣的绘画游戏，让他们充分体验美术创作的乐趣，不正是我们美术教育工作者致力追求和期待的吗？让我们撑起一片创意绘画的天空，让孩子们在此尽情翱翔。

目录

色彩知识

色相　色彩所呈现出来的面貌。

色调　画面上表现思想、情感的色彩及浓淡。 　暖色调　　　　　冷色调

原色　颜料中能配合成各种颜色的基本颜色。颜料中的三原色是红、黄、蓝。

间色　颜料中三原色两两调和所呈现的颜色。颜料中的三间色是橙、绿、紫。

 ＋ ＝

互补色　其他两种原色的混和色是第三种原色的互补色。

纯度　色彩的饱和程度为色彩的纯度。

对比度　画面各部分之间的明暗对比程度为色彩的对比度。

明度　色彩的明亮程度为色彩的明度。

水彩笔技法

　　抽象作品　　　　写实作品　　　　　冷色调作品　　　　暖色调作品

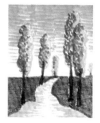

近大远小透视作品　同类色作品　　　过渡色作品　　　　邻近色作品　　　点彩对比色作品

第一课 划船

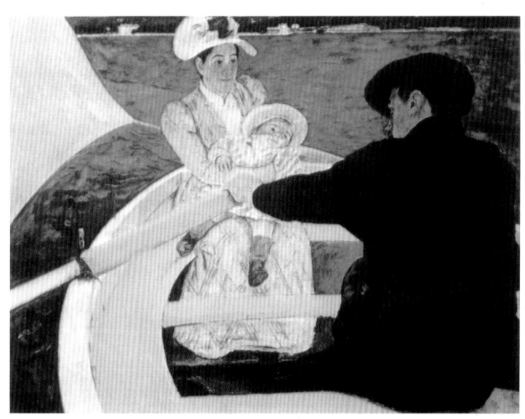

舟游 玛丽·卡萨特（美国）

创作提示：

　　以水彩笔的表现方式，描绘你与家人或朋友一起划船、欣赏岸边风景的情景。注意远景与近景的虚实关系、人物的不同造型及画面主体与背景的色彩搭配。

名作导读

　　在公园里划过船吗？还记得那首著名的歌曲吗——"让我们荡起双桨……"是的，那种感觉总是令人回味。这幅作品描绘了一家人在湖面划船的情景，他们尽情地享受着温暖的阳光和新鲜的空气，我们也似乎身临其境地感受到了大自然给予的恩惠。

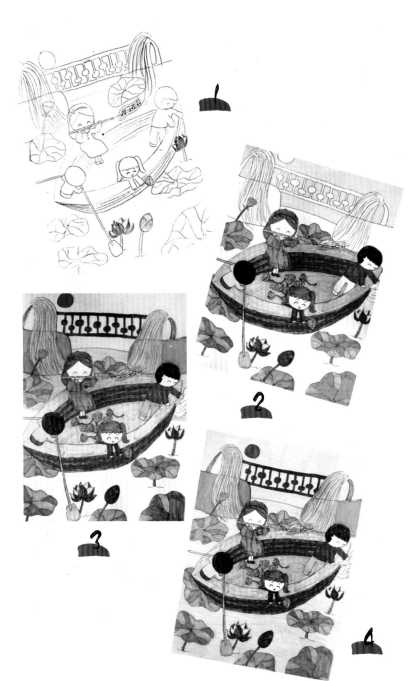

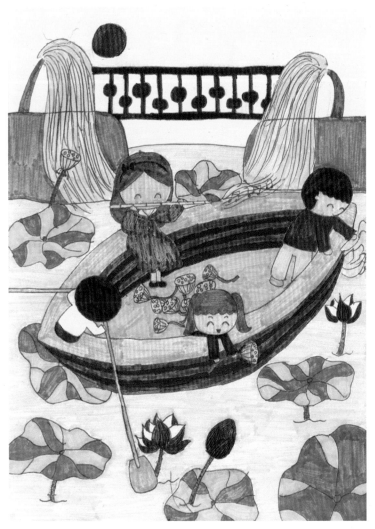

李晨尔 女 11岁

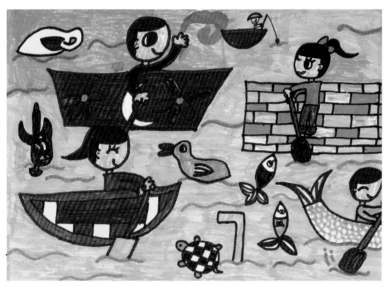

修乐颖　女　8岁

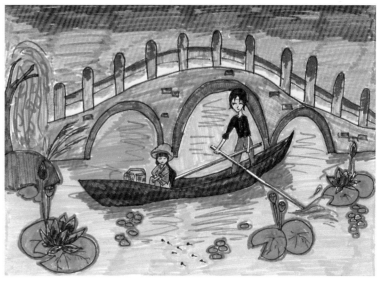

刘静萱　女　11岁

卢昱蓉　女　11岁

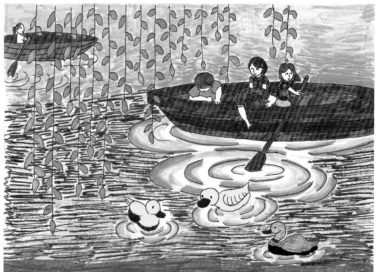

陈露羽　女　11岁

第二课 快乐的周末

名作导读

这幅画是法国新印象主义创始人修拉的代表作，画面描写了一个慵懒的、自在的星期天下午，人们在大碗岛上休息度假的情景。阳光下的午后河滨，人们在草地上休息，还有人在河中划船，整个画面宁静而安详。修拉在这幅名作中采用了自创的点彩画法，在不同色彩的交叉笔触中使人们感受到了一种别具一格的风味。

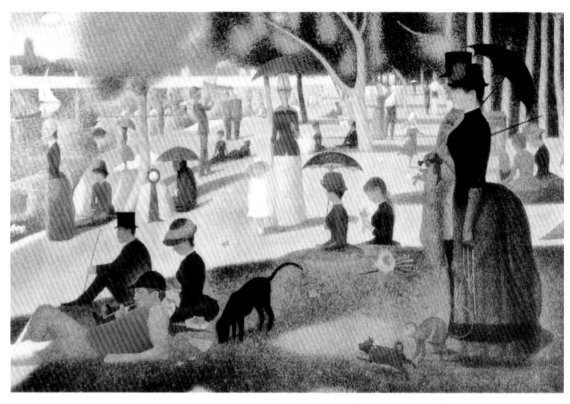

大碗岛的星期天下午　修拉（法国）

创作提示：

了解绘画中的明暗对比关系，用点彩的方法表现物象，注意点与面之间的变化和联系。

薛涵 女 12岁

姚懿珊 女 11岁

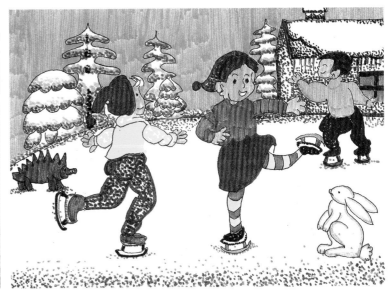

徐月洋 女 11岁

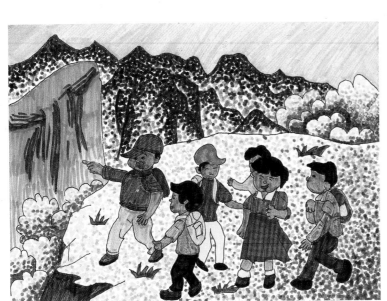

宋均阳 女 11岁

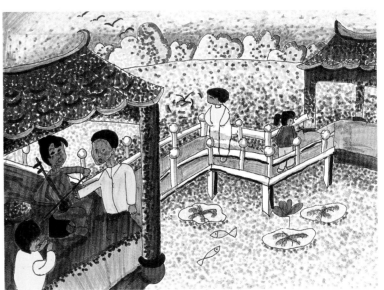

陈露羽 女 11岁

第三课 车

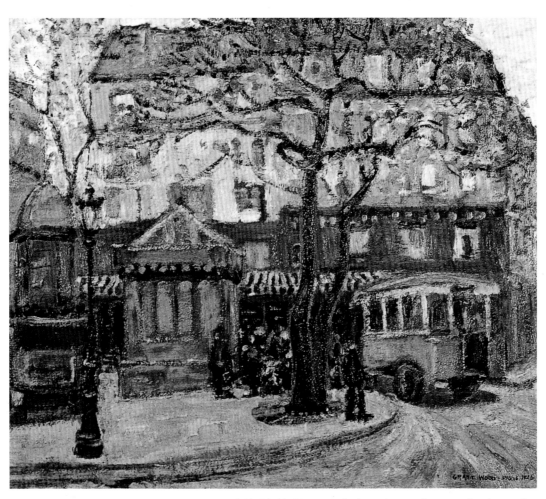

巴黎街头的绿色公交车 格兰特·伍德（美国）

快节奏的城市生活总是少不了车的存在。等车、挤车、塞车……车既给我们带来了便利，也带来了很多想象不到的麻烦。在车子的颠簸中我们度过了一天中最为重要的时光，这已经成为城市人的一种生活方式。画家伍德描绘了巴黎街头人们正在等待公交车的情景，这个场景就像万花筒一样折射出城市生活的无奈和匆忙。

创作提示：

了解汽车的不同种类及外部特征，描绘你见过的或想象中的汽车造型，考虑近大远小、近宽远窄的透视关系。

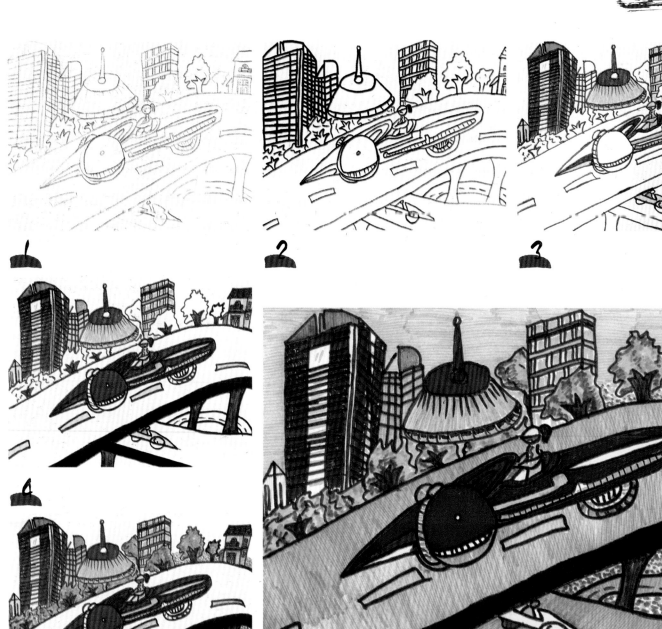

1
2
3
4
5

王骁翰　男　9岁

陈露羽　女　11岁

姜晓琦　女　11岁

邓梦姬　女　8岁

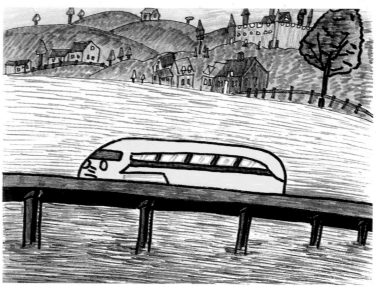

李晨尔　女　11岁

第四课 巨人

巨人！我们童年的回忆里总是少不了这样的角色——他威武有力，高大异常；他经常出没于不同的故事之中，并且总是能够给我们带来惊喜。画家也童心未泯，为我们描绘了一个有着奇特外形的巨人。他是谁？他在干什么？他是要拯救某个需要帮助的人吗？

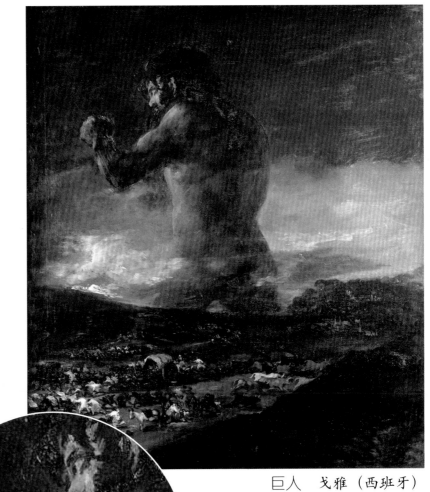

巨人 戈雅（西班牙）

创作提示：

运用你手中的水彩笔描绘一个怪异的巨人。考虑画面的布局与形象的对比，注意构图的均衡、夸张的形态及色彩的神秘感。

1

2

3

4

娄函 女 9岁

苗公厚 女 8 岁

李晨尔 女 11 岁

薛涵 女 12 岁

代元鹤 女 11 岁

第五课 奇妙的组合

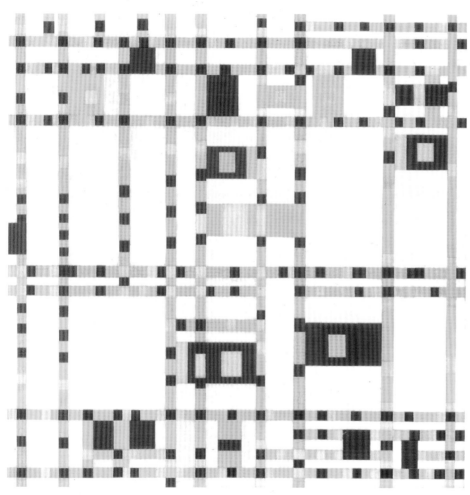

百老汇布吉—伍吉　皮特·蒙德里安（美国）

皮特·蒙德里安是一位善于异想天开的画家，在尝试过不同风格之后，他给自己一个挑战——只画方形、长方形，就是画全笔直的线条。在颜色方面他更是严格，他决定只用红色、黄色、蓝色还有黑色、白色、灰色。他在画面上展示的一系列图形为我们开辟了观察世界的新视点。

创作提示：

学习皮特·蒙德里安的表现方法，将物象用一定的方法组合在一起，变成一幅奇妙的作品，注意运用变化的方法，例如改变图形的大小、数量、方向等。

1

2

3

4

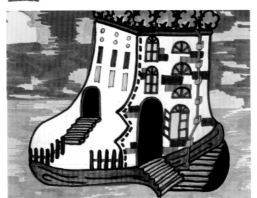

5

徐月洋　女　11岁

杜鹤　女　11岁

张培雯　女　11岁

姜晓琦　女　11岁

韩恩筱　女　9岁

卢昱蓉　女　11岁

郭良乾　男　9岁

第六课 夜空旅行

名作导读

凡·高的作品总是那么特别，令人过目不忘：旋转的星空、流动的星云又勾起了我们对夜空的种种幻想和回忆。每到夜晚，我们凝望天空，星星点点的夜空给我们带来了多少奇思妙想，我们多么渴望能经历一次奇妙的星际旅行，这样我们就可以在太空徜徉——宇宙中有多少奥秘等待我们去探索啊！

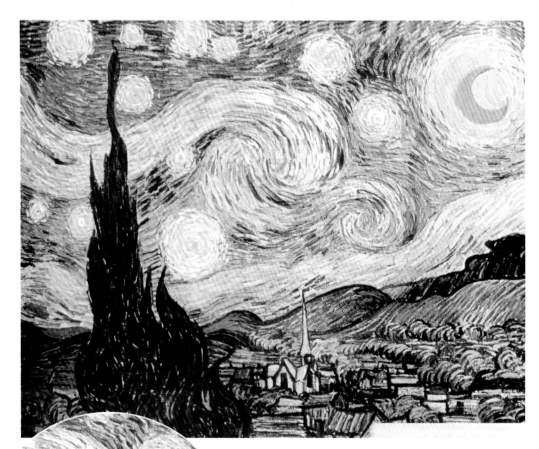

星月夜　凡·高（荷兰）

创作提示：

用你喜爱的水彩笔表现方式描绘自己心中的"星空"。注意用短弧线条画出线条之间的变化与联系、色彩的冷暖关系及韵律流动的感觉来。

范画步骤

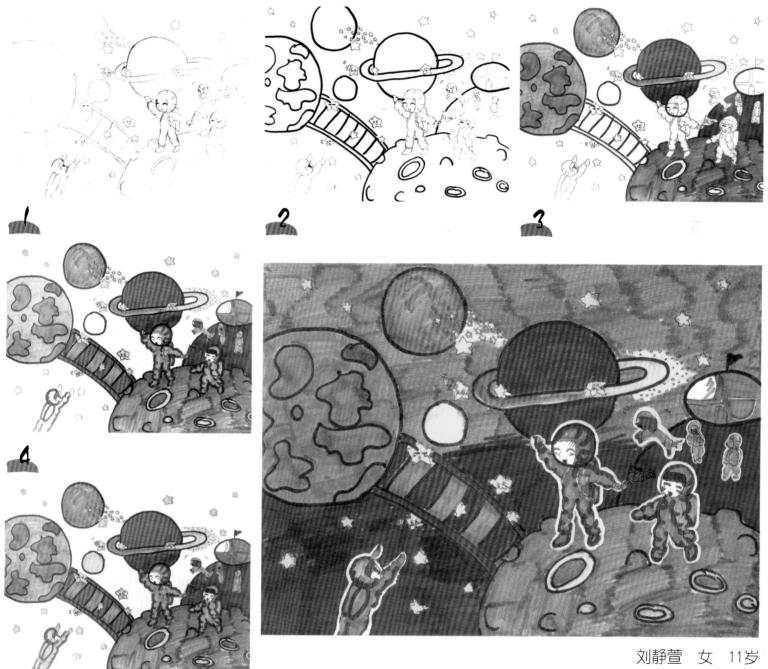

1

2

3

4

5

刘静萱　女　11岁

连艺霏 女 11岁

陈露羽 女 11岁

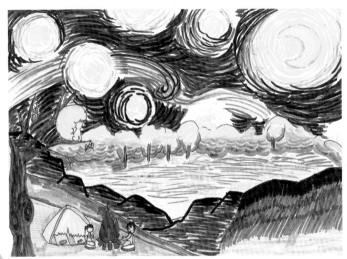

徐月洋 女 11岁

李晨尔 女 11岁

第七课 自画像

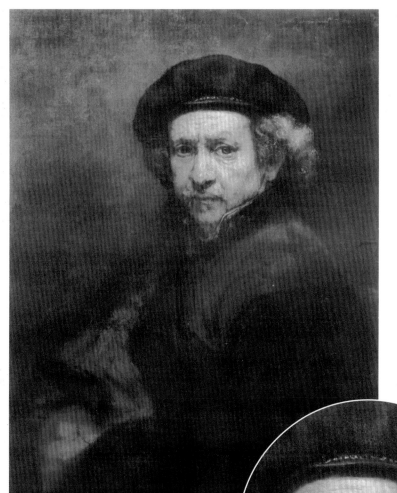

自画像 伦勃朗 (荷兰)

自己到底长什么样？除了照镜子，我们怎么才能认清自己的模样呢？用另外一双眼睛来审视自己，是自画像永恒的魅力。伦勃朗留下了大量的自画像，他在不同时期的自画像为我们展示了一个人成长的整个过程，这幅自画像只是其中的一幅。

创作提示：

考虑人物面部表情及细节的变化、主体人物与背景的色彩搭配，运用夸张或写实的表现方式大胆画出自己的相貌。

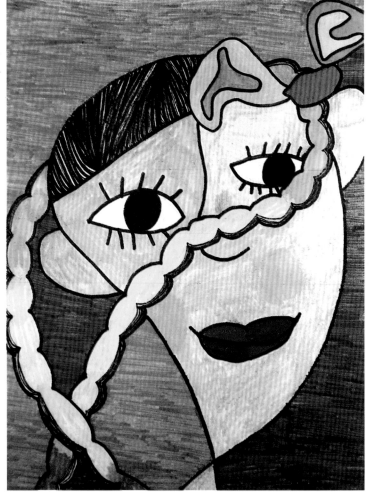

修乐颖 女 8岁

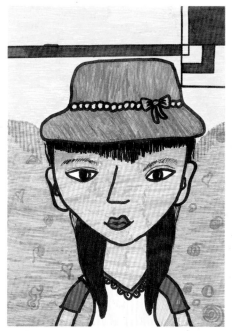

田梦　女　8岁

薛洋　男　8岁

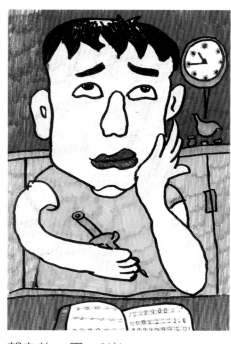

郭良乾　男　9岁

王骁翰　男　9岁

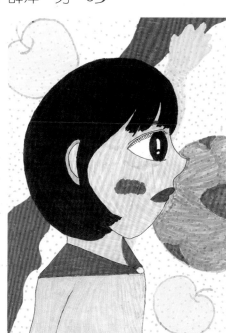

张雅诗　女　11岁

徐月洋　女　11岁

第八课 茂密的花园

小的时候，我们多么渴望有一个属于自己的花园啊！那里不仅有着美丽的花草，并且有着可爱的生命和精灵。画家的这幅作品精妙地描绘了美丽的花园，精心组织的画面令我们耳目一新：作为主角的葵花虽然只有寥寥数朵，却当仁不让地吸引了我们所有的目光，成为整个画面的亮点和主宰者。

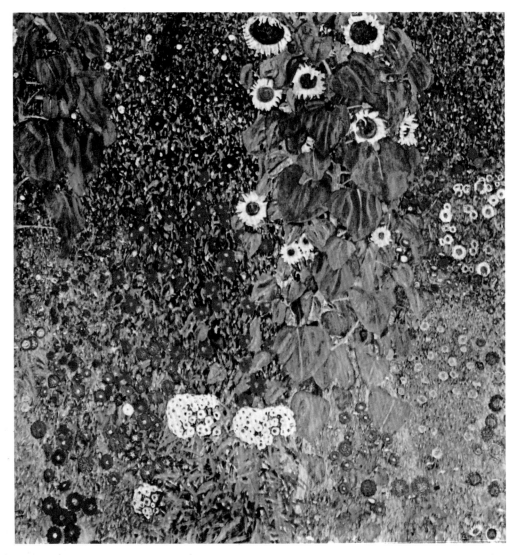

葵花园 克里姆特（奥地利）

创作提示：

花使我们的生活五彩缤纷，使大自然更加绚丽多彩。用水彩笔描绘一个美丽的花的世界。注意这些花的造型、疏密、遮挡及色彩的搭配。

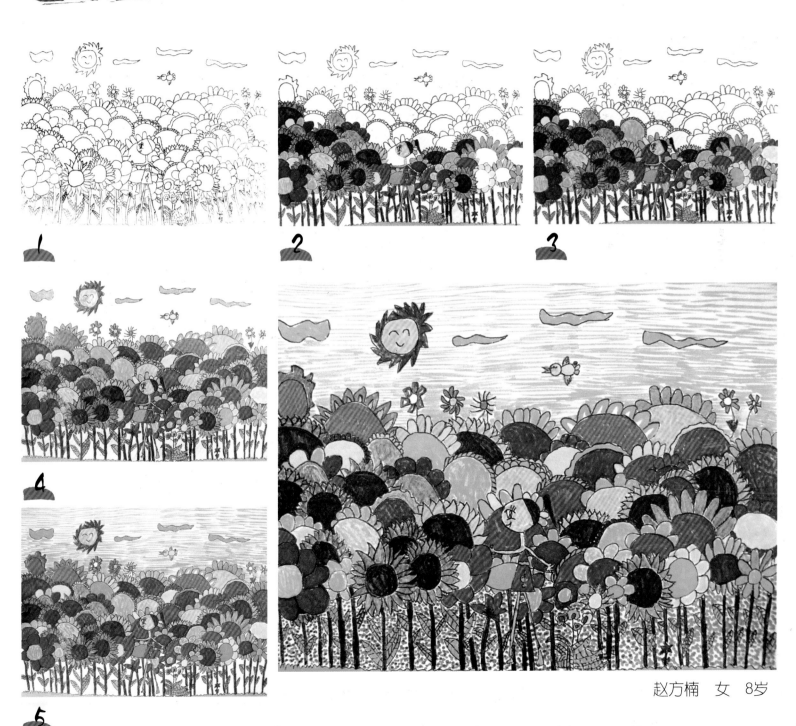

1
2
3
4
5

赵方楠 女 8岁

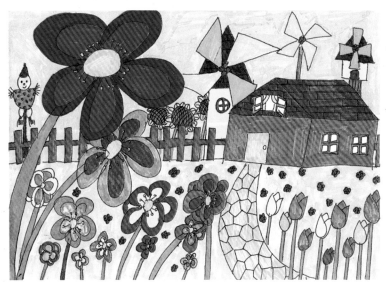

李晨尔　女　11岁

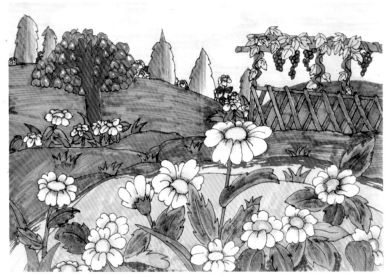

徐月洋　女　11岁

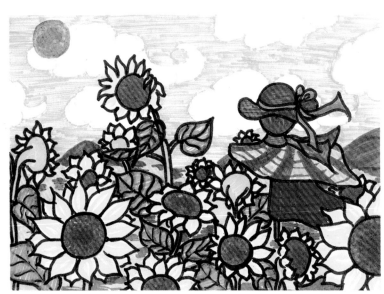

郭程晨旭　女　9岁

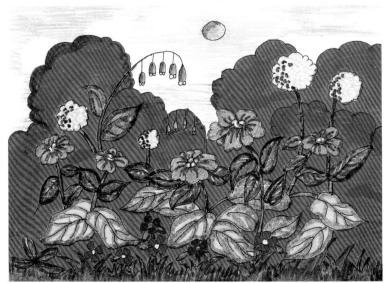

陈露羽　女　11岁

第九课 一起跳舞吧

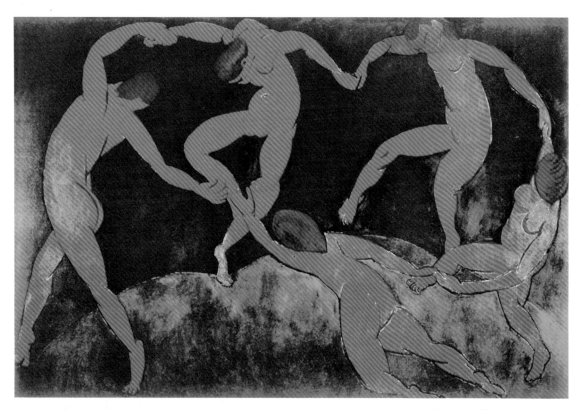

舞 马蒂斯（法国）

创作提示：

请你观察舞蹈演员的动作，抓住舞蹈的特点及人物的造型，注意组织好线条的力度感、运动感及速度感，运用水彩笔画一画跳舞的人。

名作导读

一起跳舞吧！没错，就是你，一起来吧！用英文怎么说来着：come on!马蒂斯的作品总是能够给我们带来激情和想象。这幅奔放热情的作品使我们感觉到一种近乎宗教般的魔力，它仿佛邀我们放下忧愁，伴随着音乐随歌起舞。

1

2

3

4

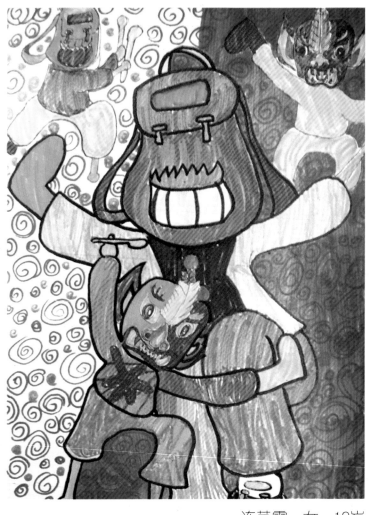

连艺霏 女 12岁

徐月洋　女　11岁

刘静萱　女　11岁

杜鹤　女　11岁

杨金佩　女　11岁

第十课 家乡的春天

春天总是令人向往——我们可以脱掉沉重的冬装，我们可以再次拥有嫩绿的草地……春天不再是死气沉沉，不再是寒气料峭。是的，春天确实是令人向往的！伍德的这幅作品逼真地描绘了家乡的春季，尽管是异国景色，但是温馨的色调总是让我们有似曾相识的感觉。

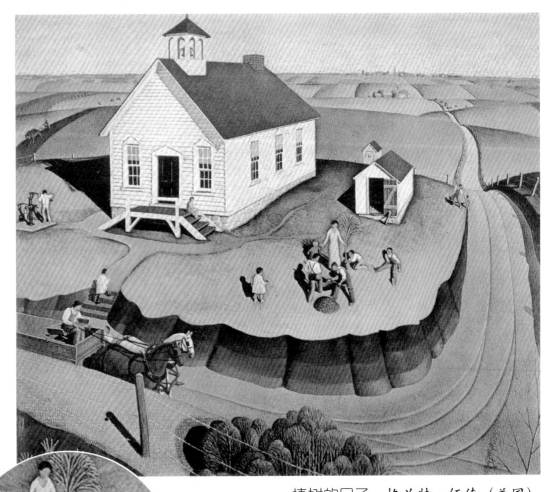

植树的日子　格兰特·伍德（美国）

创作提示：

想一想家乡的春天是什么样子的，试着描绘一下那里的春天，注意近景与远景在色彩上的运用及画面的层次感。

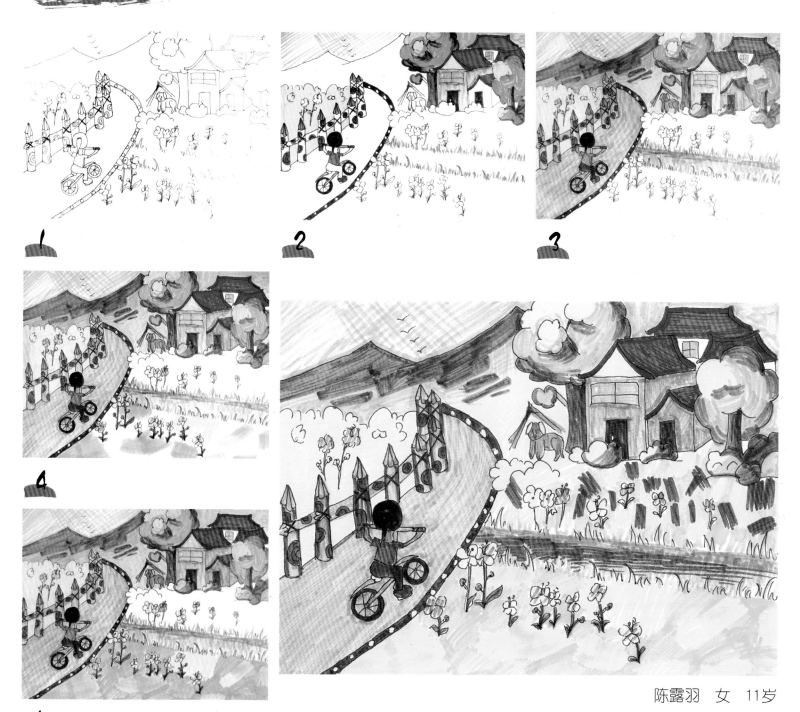

1

2

3

4

5

陈露羽　女　11岁

姚懿珊 女 11岁

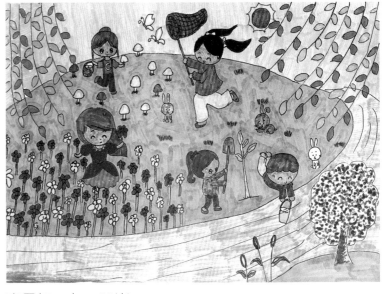

李晨尔 女 11岁

徐月洋 女 11岁

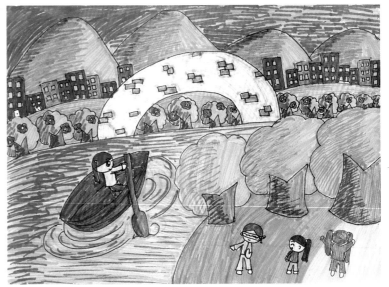

杜鹤 女 11岁

第十一课 我们爱大树

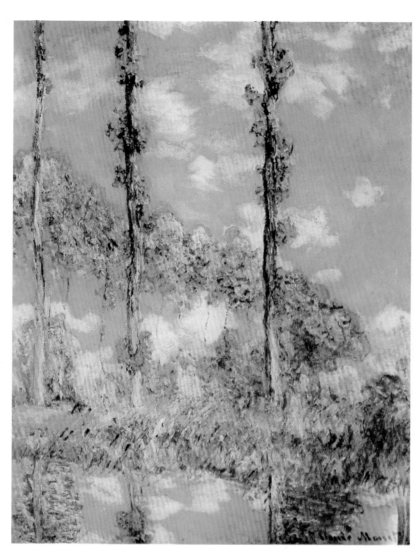

白杨树 莫奈（法国）

读过名作《白杨礼赞》吗？白杨树那伟岸的身躯总是令人尊敬。应该说，每一种树都有属于自己的品格，正是这样，大自然才富有活力。这幅作品在表现白杨树刚正不阿的性格的同时，也反映了画家娴熟的写生技巧。

创作提示：

　　仔细观察树的造型结构及树根、树干、树枝的不同形态，把握各种植物的生长规律，运用水彩笔描绘出树的色光变化和冷暖关系，注意安排好树梢与背景的穿插关系。

杜鹤 女 11岁

卢昱蓉 女 11岁

陈露羽 女 11岁

姚懿珊 女 11岁

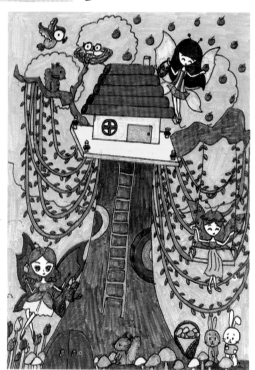

李晨尔 女 11岁

第十二课 我和鸟儿一起飞

你想飞吗？你想和鸟儿一起飞翔吗？呵呵，虽然我们没有翅膀，但是我们的想象力能带我们去任何想去的地方。米罗的作品并不是被动地描绘现实，看懂这幅画了吗？需要想象力哦！精雅的色彩和跃动的线条，为我们提供了一个完全不同的审美世界。

被飞鸟环绕的女人　乔安·米罗（西班牙）

创作提示：

展开联想，画一画你与鸟儿在天空中自由飞翔的情景。运用水彩笔表现出湛蓝的天空背景及鸟和人物愉悦的形态，也可以利用点、线、面等几何抽象图案表现出人与鸟的动感及韵律。

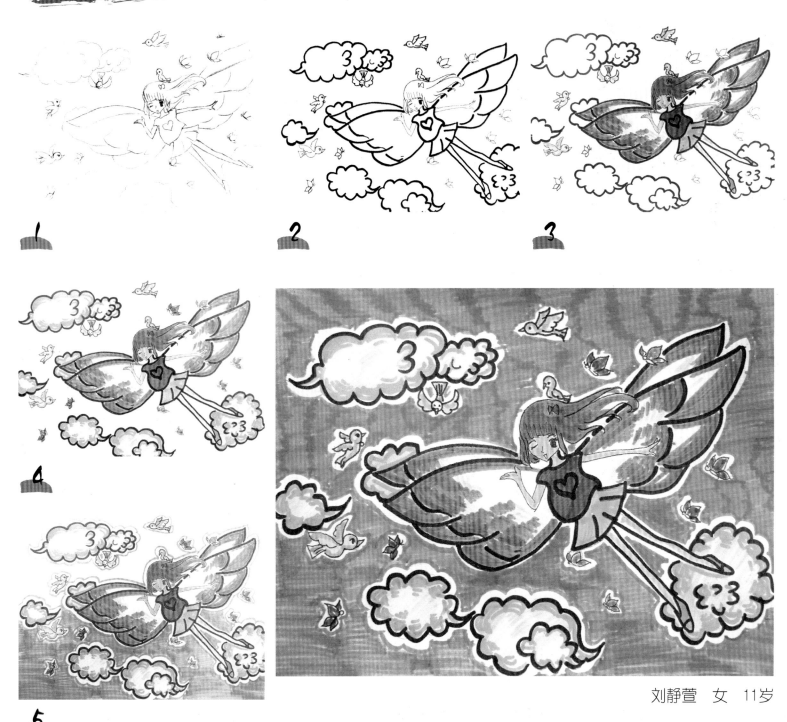

刘静萱 女 11岁

陈露羽　女　11岁

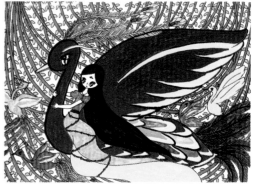

李晨尔　女　11岁

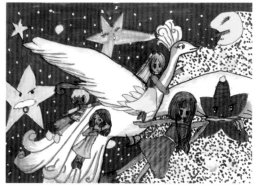

付若玉　女　11岁

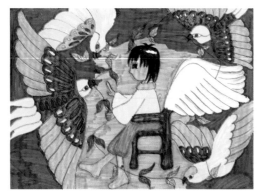

徐月洋　女　11岁

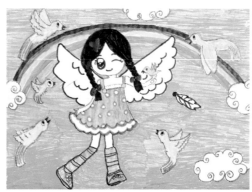

郭佳琪宏　女　9岁

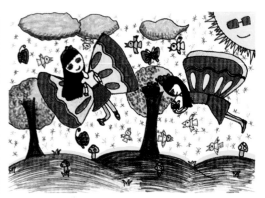

周贻馨　女　8岁

第十三课 伙伴

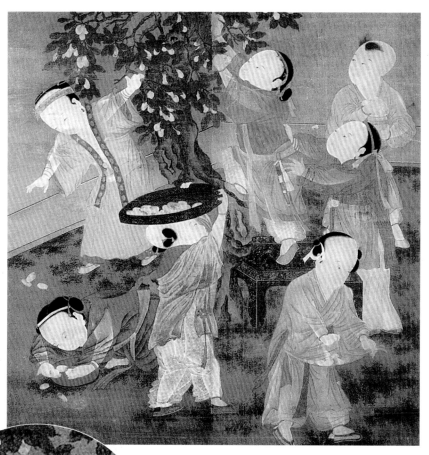

扑枣图　佚名（宋）

名作导读

　　幼时的伙伴总是令人难忘的。他们是我们人生路上遇见的最初的朋友，他们见证了我们的友谊，也见证了我们的成长。流传自我国宋代的这幅《扑枣图》，形象地勾画了几个顽童在伙伴的帮助下采摘枣的情景，在表现手法上也反映了中国文化特有的含蓄和雅致的特点。

创作提示：

　　要表现出多个人物的生活面貌，需要充分收集素材并在脑海中有一个完整的构图，安排好人物主次及前后关系，把握整体画面的色调，烘托出整个场景的氛围。

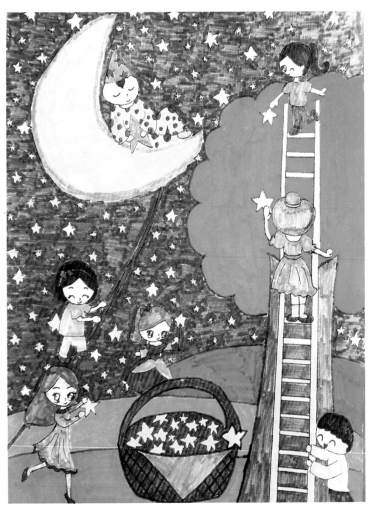

李晨尔 女 11岁

修乐颖 女 8岁

杜鹤 女 11岁

宋河杞 女 8岁

陈露羽 女 11岁

第十四课 让爱住我家

家不仅能给我们挡风遮雨，并且给我们带来了无限的快乐。雷诺阿的这幅作品为我们展示的是一个家庭最为幸福和快乐的时刻——两个孩子偎依在母亲的身边，他们在说悄悄话吗？还是孩子正在向妈妈撒娇？不论怎样，这样的温馨场面总是使我们感动。

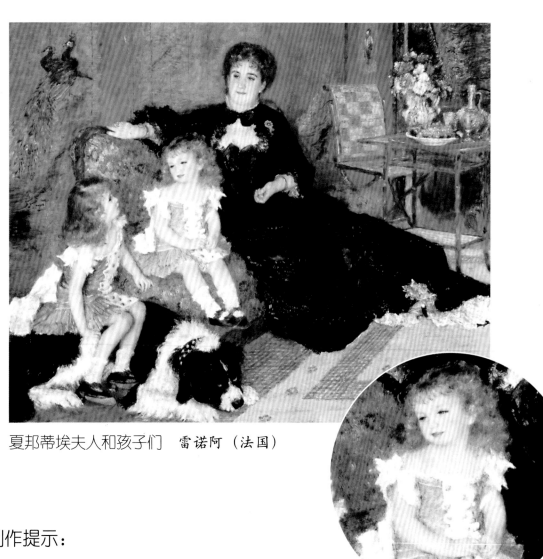

夏邦蒂埃夫人和孩子们　雷诺阿（法国）

创作提示：

家是一个温暖的空间，充满了亲情与友情。运用水彩笔表现家人在一起的情景。注意安排好各个人物、动物的主次关系，表现其角色特征，利用生活中的日常物品烘托出环境氛围。

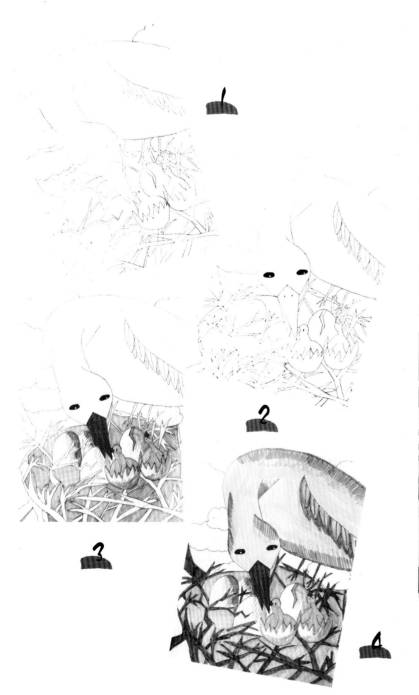

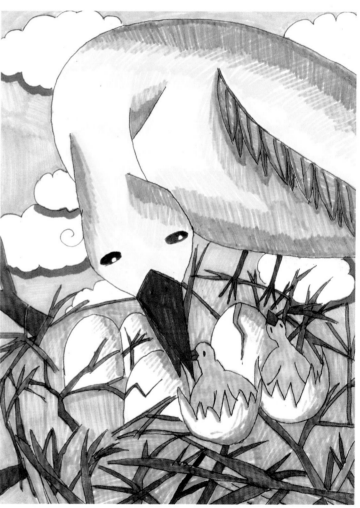

陈露羽 女 11岁

张铭钦 女 8岁

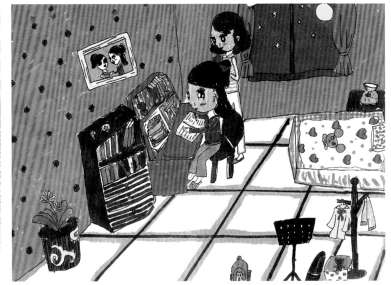

周锦荟 女 8岁

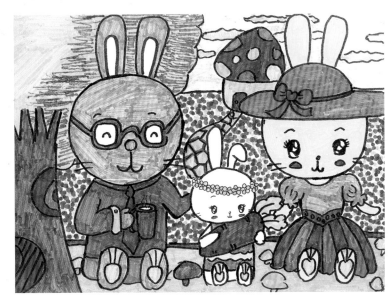

李晨尔 女 11岁

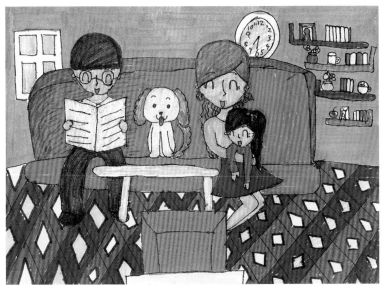

杜鹤 女 11岁

第十五课 静物花瓶

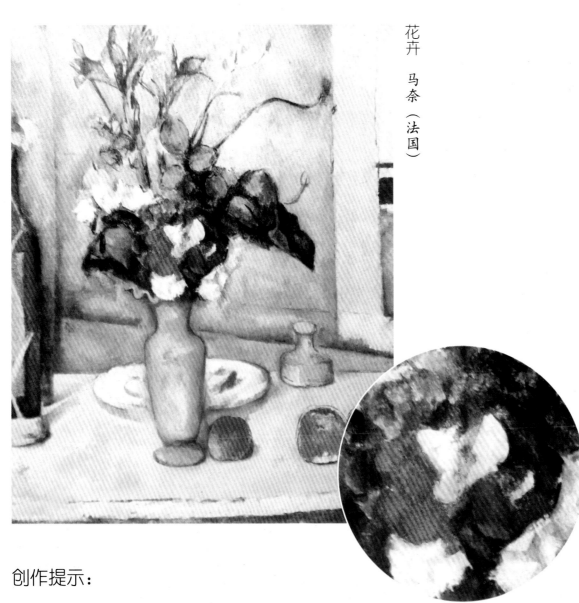

花卉 马奈（法国）

静物总是给人安宁静逸的感觉。花卉总是静物画中永恒的主题，这些花朵不仅美丽芳香，给人以美的享受，并且它婆娑的身影、曼妙的色彩也足以使我们沉浸其中了。看到画面上娇艳欲滴的花瓣了吗？它闪耀着灵动的光芒，仿佛四周的空气也跟着颤动起来，画家准确地捕捉到这一点，这就是绘画的魔力。

创作提示：

用你喜爱的水彩笔表现方式，描绘一组色彩静物。考虑静物形体、结构特点及它们之间的比例关系，绘画时色彩明度差别要大，用色要鲜艳明快。

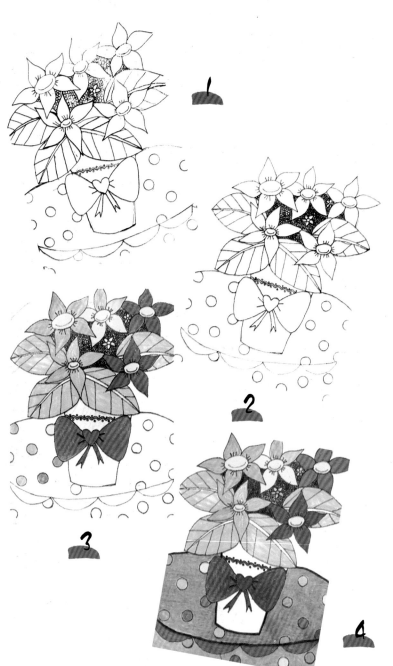

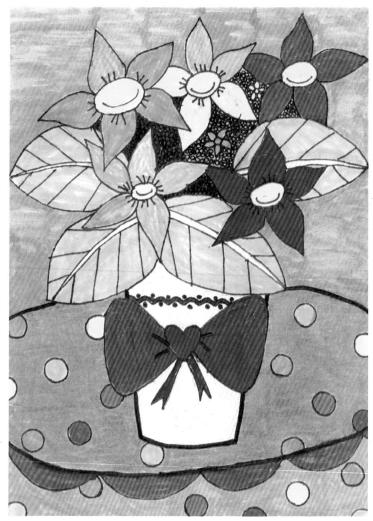

周贻馨 女 8岁